幼兒多元感官學習書

First Letters
ABC

新雅文化事業有限公司
www.sunya.com.hk

如何使用本書的活動

孩子透過多元感官活動，能學習得更好。請跟隨以下步驟，讓孩子能有效地
學會大楷英文字母。

步驟 1：唱歌

透過唱 ABC 歌，學習 26 個
英文字母的名稱。

步驟 2：寫前練習

透過寫前練習，熟習不同款式
的線條。

步驟 4：塗色及做動作

透過塗色及做動作，加深對大楷
英文字母字形的印象。

步驟 3：貼貼紙

透過黏貼及觸摸磨砂質感英文
字母貼紙，感受大楷英文字母
的形狀。

步驟 5：學習生字

認識基本的英文生字。

步驟 6：臨摹及書寫

用手指臨摹或用水筆書寫各個
大楷英文字母。

請掃描 QR Code
播放 ABC 歌曲，
並跟着唱歌。

The ABC Song

A - B - C - D - E - F - G

H - I - J - K - L - M - N - O - P

Q - R - S - T - U - V

W - X - Y and Z

Now I know my A - B - C

Next time won't you sing with me?

請把橫線連起來。

→

請把直線連起來。

請把橫線和直線連起來。

請把斜線連起來。

請把之字線連起來。

請把曲線連起來。

5

一起來學習「**A**」。

貼貼紙　　　　　塗色　　　　　做動作

一起來學習生字。

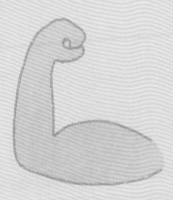

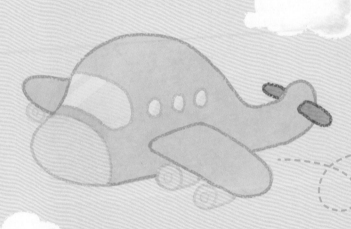

Arm

Aeroplane

 請跟着筆順，用手指臨摹或用水筆書寫「**A**」。

由此開始！

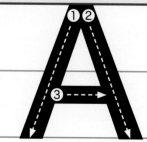

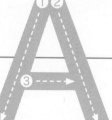

 一起來學習「**B**」。

貼貼紙　　　　　　　塗色　　　　　　　做動作

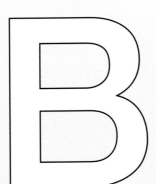

一起來學習生字。

Baby

Bird

 請跟着筆順，用手指臨摹或用水筆書寫「**B**」。

由此開始！

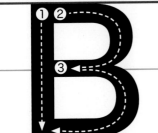

 一起來學習「**P**」。

貼貼紙　　　　　　塗色　　　　　　做動作

P P P

一起來學習生字。

Pencil

Pig

✏️ 請跟着筆順，用手指臨摹或用水筆書寫「**P**」。 由此開始！

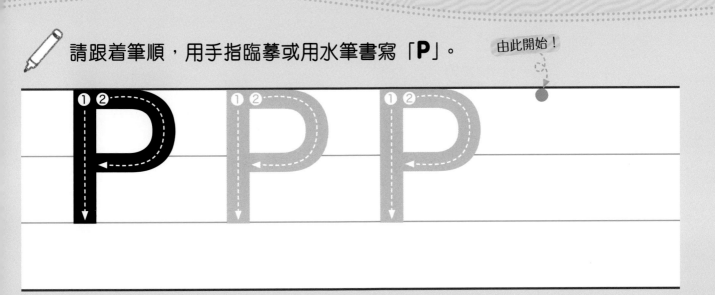

21

 一起來學習「R」。

貼貼紙　　　　　　　　塗色　　　　　　　　做動作

R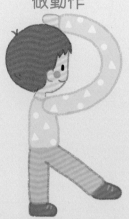

一起來學習生字。

Rainbow

Rose

 請跟着筆順，用手指臨摹或用水筆書寫「R」。　　由此開始！

R R R R

 一起來學習「**S**」。

貼貼紙　　　　　塗色　　　　　做動作

S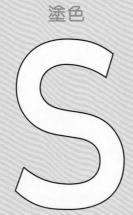

一起來學習生字。

Shoes　　　　　　　Spoon

✏️ 請跟着筆順，用手指臨摹或用水筆書寫「**S**」。　　由此開始！

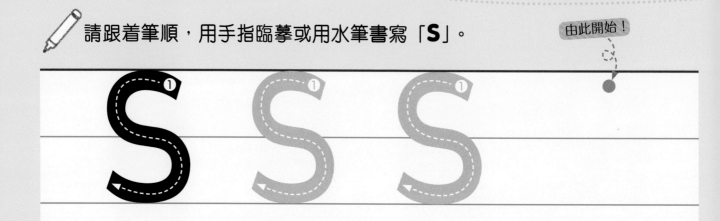

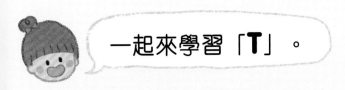

一起來學習「**T**」。

貼貼紙　　　　　　　塗色　　　　　　　做動作

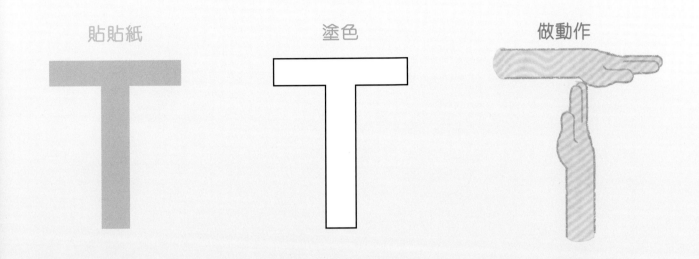

一起來學習生字。

Tomato　　　　　　　　Train

請跟着筆順，用手指臨摹或用水筆書寫「**T**」。

由此開始！

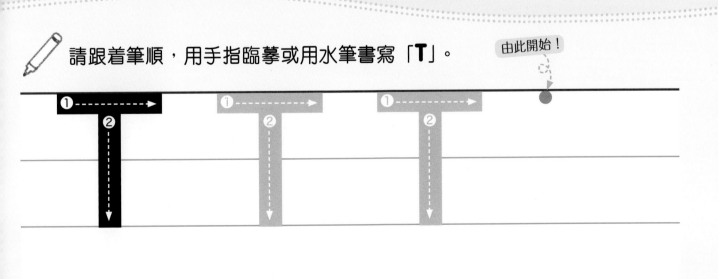

貼貼紙　　　　　　　　塗色　　　　　　　　做動作

一起來學習生字。

Underwear

Udon

 請跟着筆順，用手指臨摹或用水筆書寫「**U**」。　　由此開始！

 一起來學習「V」。

貼貼紙　　　　　　　塗色　　　　　　　做動作

V V

一起來學習生字。

Vase

Volcano

請跟着筆順，用手指臨摹或用水筆書寫「V」。　由此開始！

V V V

 一起來學習「**W**」。

貼貼紙　　　　　　　塗色　　　　　　　做動作

W　　W　　W

一起來學習生字。

Whale

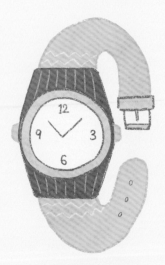

Watch

✏️ 請跟着筆順，用手指臨摹或用水筆書寫「**W**」。　　由此開始！

WWW

 一起來學習「**X**」。

貼貼紙　　　　　　　　塗色　　　　　　　　做動作

一起來學習生字。

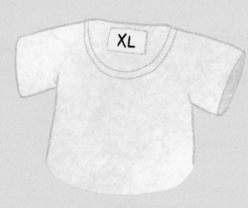

XL

Xmas

 請跟着筆順，用手指臨摹或用水筆書寫「**X**」。　　由此開始！

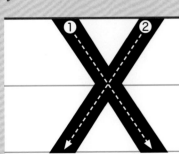

29

 一起來學習「**Y**」。

貼貼紙 　　塗色　　做動作

一起來學習生字。

Yellow

Yogurt

 請跟著筆順，用手指臨摹或用水筆書寫「**Y**」。

由此開始！

一起來學習「Z」。

貼貼紙　　　　　塗色　　　　　做動作

Z　　Z　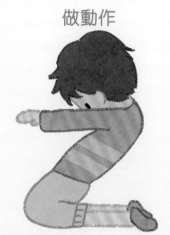

一起來學習生字。

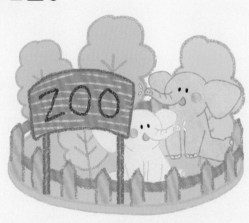

Zoo

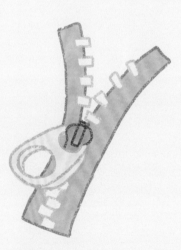

Zipper

✏️ 請跟著筆順，用手指臨摹或用水筆書寫「Z」。

由此開始！

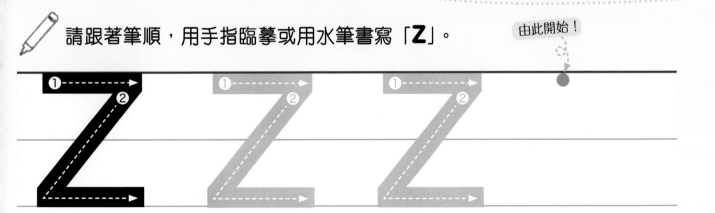

小朋友，你已學懂 26 個大楷英文字母了！現在一起來唱 ABC 歌曲，一邊做動作吧！

請掃描 **QR Code** 播放 **ABC** 歌曲的純音樂版，然後一邊唱歌一邊做動作。

The ABC Song

A - B - C - D - E - F - G

H - I - J - K - L - M - N - O - P

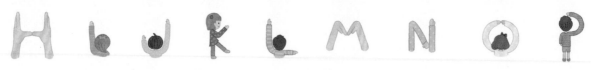

Q - R - S - T - U - V

W - X - Y and Z

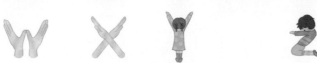

Now I know my A - B - C

Next time won't you sing with me?